楷书

实用名帖集字春联

吴学习◎主编

孙良同 王伟萍◎编著

安徽美术出版社
全国百佳图书出版单位

图书在版编目（CIP）数据

楷书 / 吴学习主编；孙良同，王伟萍编著 . — 合
肥：安徽美术出版社，2021.9
（实用名帖集字春联）
ISBN 978-7-5398-9753-0

Ⅰ．①楷… Ⅱ．①吴… ②孙… ③王… Ⅲ．①楷书 –
碑帖 – 中国 – 古代 Ⅳ．① J292.33

中国版本图书馆 CIP 数据核字 (2021) 第 190813 号

实用名帖集字春联·楷书
SHIYONG MINGTIE JIZI CHUNLIAN KAISHU
吴学习　主编

出 版 人：王训海
统　　筹：秦金根
策　　划：马卫东
责任编辑：张庆鸣
责任校对：司开江
责任印制：缪振光
装帧设计：盛世博悦
出版发行：时代出版传媒股份有限公司
　　　　　安徽美术出版社（http://www.ahmscbs.com）
地　　址：合肥市政务文化新区翡翠路 1118 号出版传媒广场 14F
邮　　编：230071
编辑热线：0551–63533625
营销热线：0551–63533604
印　　制：天津联城印刷有限公司
开　　本：787 mm × 1380 mm　1/12　印张：6
版　　次：2021 年 9 月第 1 版　2021 年 9 月第 1 次印刷
书　　号：ISBN 978-7-5398-9753-0
定　　价：29.80 元

前言

中国书法源远流长，博大精深。在奋进的新时代，随着我国经济的迅猛发展和国力的日益增强，以及『一带一路』倡议的不断实施，中华传统文化不但受到国人的喜爱，而且赢得了全世界的普遍关注。

对联作为一种独特的文学艺术形式，在我国有着悠久的历史。它从五代十国时期开始，发展到今天已经有一千多年了。尤其是在清代乾隆、嘉庆、道光时期，对联犹如盛唐的律诗一样兴盛，出现了不少脍炙人口的名联佳对。它以工整、简洁、巧妙的文字，书法艺术抒发着人们对美好生活的愿望。

春联是我国最常用的对联形式之一。每逢春节，家家户户张贴春联用以祈福驱邪，期盼来年五谷丰登，平安吉祥。大红的春联为春节增添了喜庆气氛，并成为过春节必不可少的年俗样式之一。时至今日，春联更是焕发出历久弥新

的巨大生命力。

随着现代人生活节奏的加快以及学习方法的多样性，『集字字帖』在当今书法学习过程中起到越来越明显的作用。这些具备各类书体、各派书家风貌的集字字帖，使学书者能在短时间内获得临摹和创作的双重收获，提高书法学习的兴趣，因此广受书法爱好者和教师的欢迎。此套字帖注重对原碑帖风貌或风格的气质把握，在碑版翻成墨迹、点画边缘修整、部首间架拼组等细节方面力求妥帖自然、恰到好处，同时对每副对联的体势呼应、章法布局等也尽可能做到统一中有变化，力求为读者提供更多、更好的学书参考。该丛书以楷、行、隶三体单独成书，相信一定能成为广大书法爱好者写好春联的得力助手。

目录

萬象更新

万象更新

銀裝素裹辭舊歲

春風細雨兆豐年

银装素裹辞旧岁

春风细雨兆丰年

鼠年大吉

金鼠登台献千祥

肥猪摆尾留百瑞

鼠年大吉

肥猪摆尾留百瑞

金鼠登台献千祥

早春勤人

黄牛耕野迎春到

紫燕巢堂送喜来

時和世泰

时和世泰

牛耕緑野千家富

虎嘯青山萬戸寧

牛耕绿野千家富

虎啸青山万户宁

岁启祥程

歲啓祥程

探秘蟾宮憑玉兔

探秘蟾宮憑玉兔

雲奇水府賴蛟龍

尋奇水府賴蛟龍

國泰民安

国泰民安

龍騰盛世中華夢

鳳舞長天大有年

龙腾盛世中华梦

凤舞长天大有年

江山多娇

云承红日普天乐

山舞银蛇大地春

春满神州

九州春暖百花艳

四海雷鸣萬馬歡

春新世盛

牧羊北海颂吉祥

放馬南山歌盛世

普天同慶

瑞猿攀樹尋春蹟

靈鵲臨門送喜音

平安吉庆

慶吉安平

平安吉庆

金雞踏雪平安信

丹鳳鳴春祥瑞歌

金鸡踏雪平安信

丹凤鸣春祥瑞歌

11

新春大吉

彩鳳翻飛吉慶舞

雄雞高唱太平春

業樂居安

萬里暄風犬報春

一輪紅日雞啼曉

萬事如意

物阜民豐豬如象

河清海晏魚化龍

春意意盎然

放眼遠山生綠意

詠懷古調過新秊

歲月如歌

岁月如歌

歲月流金鑲古巷

星河溢彩灑高樓

岁月流金镶古巷

星河溢彩洒高楼

春迴地大

鸎聲嚦嚦含春韻

花影搖搖舞惠風

莺声呖呖含春韵

花影摇摇舞惠风

間人到春

湖平星可牧

風暖燕來巢

春滿人間

千家降雪千家瑞

萬樹開花萬樹春

19

春風化雨

一簾春雨丁香醉

半晌東風桃李香

光春院滿

華堂巢紫燕

茂苑立蒼松

华堂巢紫燕

茂苑立苍松

春色宜人

今朝臘盡東風淺

小院春歸杏子紅

曉春州神

神州春晓

望遠動春情

登高生古意

登高生古意

望远动春情

吉祥如意

意如祥吉

喜氣盈門萬象新

東風入戶千家樂

春長地天

天地长春

松接雲漢連南斗

鶴舞中庭慶壽延

松接云汉连南斗

鹤舞中庭庆寿延

25

四時如意

臨窓迎旭日

開戶納春風

26

春光無限

春光无限

鍾情雨潤春花艷

可意風梳柳邑新

钟情雨润春花艳

可意风梳柳邑新

27

平安富貴

竹報平安信

梅開富貴春

平安富貴

竹報平安信

梅開富貴春

28

舉步春風

举步春风

春到梅花元有信

心隨白雲自無涯

春到梅花元有信

心随白云自无涯

29

新春吉祥

层层暮雪层层瑞

朵朵寒梅朵朵春

興事萬和家

風水寶地財興旺

和睦人家福降臨

31

當貴吉祥

福氣盈門共歡樂

祥雲入戶齊安康

福气盈门共欢乐

祥云入户齐安康

心想事成

一帆風順財源廣

萬事如意闔家樂

33

知行合一

睦邻友好里仁美

人情通達學問真

萬象更新

瑞雪兆豐年

春風暖大地

富貴吉祥

紫氣東來祥瑞降

霞光萬道氣象新

國泰民安

政通人和逢盛世

安居樂業奔小康

豐年大有

五穀豐登六畜興旺

兩全其美四季平安

励精图治

励精图治

百载坚持初心悬日月

千秋彪炳伟业铸江山

百载坚持初心悬日月

千秋彪炳伟业铸江山

39

振興中華

回想舊歲華數番苦雨

邁進新時代一路歡歌

至福廻春

春回福至

風吹萬物新

雨潤百花美

雨润百花美

风吹万物新

幸福無邊

戶戶烹茶辭舊歲

家家煮酒過新年

春景如景春

家家笑語家家喜

慶慶繁花慶慶春

43

錦上添花

锦上添花

锦上添花

錦繡河山添異彩

锦绣河山添异彩

黃金歲月續春光

黄金岁月续春光

锦绣河山添异彩

黄金岁月续春光

44

春滿人間

庭前碧草萌新綠

柳上黃鶯報早春

45

新春大吉

锣鼓喧腾春浩荡

华灯溢彩岁辉煌

新春大吉

锣鼓喧腾春浩荡

华灯溢彩岁辉煌

光春好大

大好春光

窗外紅梅紅暎日

門前碧草碧連天

窗外红梅红映日

门前碧草碧连天

47

春光爛漫

竹径新鋪芳草色

籬間乍送梅花風

春如人意

滿地繁花增畫意

連天碧草助詩情

春如人意

满地繁花增画意
连天碧草助诗情

新春納福

有意東風吹萬戶

無邊樂事在新春

華中我壯

壮我中华

萬里河山盈瑞靄

九州兒女滿豪情

万里河山盈瑞霭

九州儿女满豪情

天顺人和

天順人和

天顺人和

尋常歲月似過年

隨意東風如舊友

寻常岁月似过年

随意东风如旧友

52

暉春園滿

紫燕新歸千戶樂

紅梅初綻萬家春

紫燕新归千户乐

红梅初绽万家春

岁稔人和

雄鸡一唱新年到

黄犬三声贵客来

滿園春暉

嫩柳當風彈古調

好花向日弄新姿

満园春晖

嫩柳当风弹古调

好花向日弄新姿

春光萬里

春光万里

數點青山添秀色

一灣碧水漾春波

数点青山添秀色
一湾碧水漾春波

富貴安秀

梅似丹砂萬點春

竹如翠玉千竿秀

竹如翠玉千竿秀

梅似丹砂万点春

春意盎然

三径繁花美似画

一堂和气暖如春

満園春色

満園春色

奇石初潤青苔面

古柏新發碧玉枝

奇石初润青苔面

古柏新发碧玉枝

59

晓春州神

九州再築中華夢

四海重逢盛世春

盛世吉祥

小庭寂寂春风舞

国泰民安

国泰民安

霞光遍洒小康路

霞光遍洒小康路

碧水欢歌大有年

碧水欢歌大有年

62

綉色宜人

金柳垂絲織錦綉

東風吹水做文章

春色宜人

金柳垂丝织锦绣

东风吹水做文章

天顺人和

美顺人和

花紅柳綠春光美

人壽年豐喜事多

吉祥如祥吉

吉祥如意

梅花初绽蕊

喜气已盈门

梅花初绽蕊
喜气已盈门

万象更新

四面青山包紫气

一湾碧水溢祥光